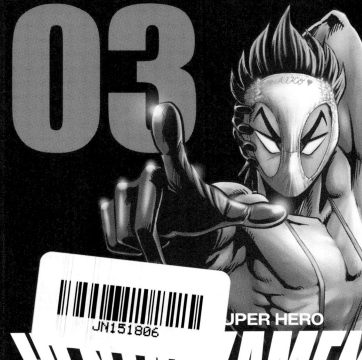

THE ABNORMAL SUPER HERO
HENTAI KAMEN
CONTENTS 03
究極!!変態仮面

エアポート・大パニック!?の巻	5
只今 取調べ中♡の巻	23
保健室へ行こう!の巻	43
春合宿は温泉で!の巻	61
究極の合宿メニュー!の巻	79
恋のおみくじ大作戦!の巻	97
我が名は天狗丸!の巻	117
天狗丸の花嫁♡の巻	136
変態仮面症候群(シンドローム)の巻	156
走れ!変態特急の巻	173
謎の珈琲屋(コーヒー)さん!の巻	193
特別読切 究極!!変態仮面	209
CATMAN	241

エアポート・大パニック!?の巻

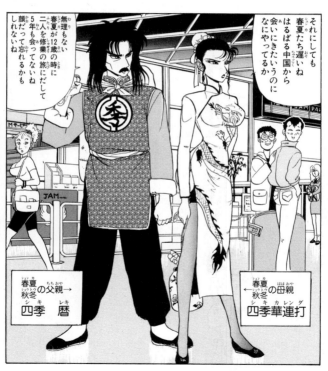

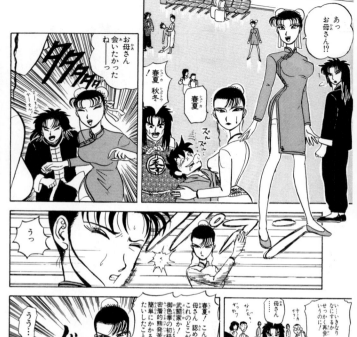

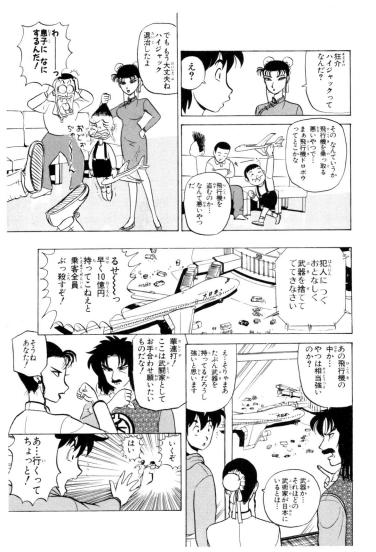

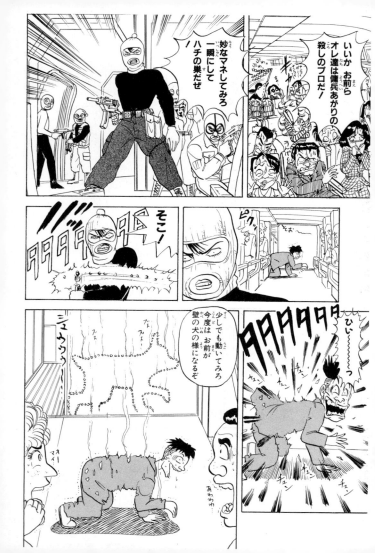

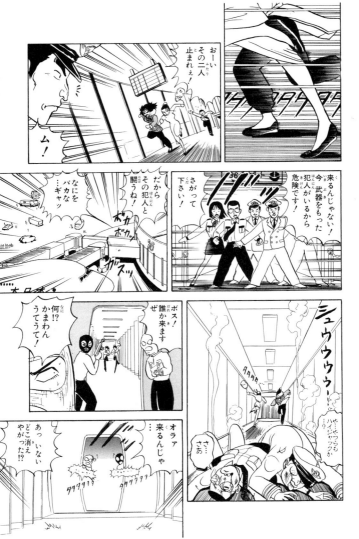

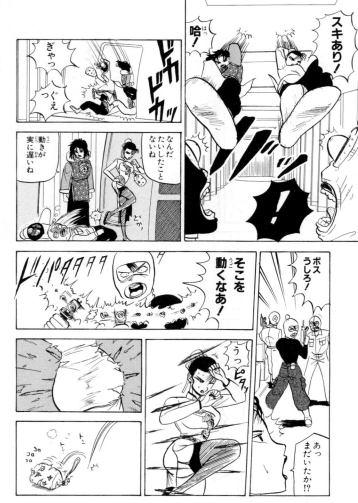

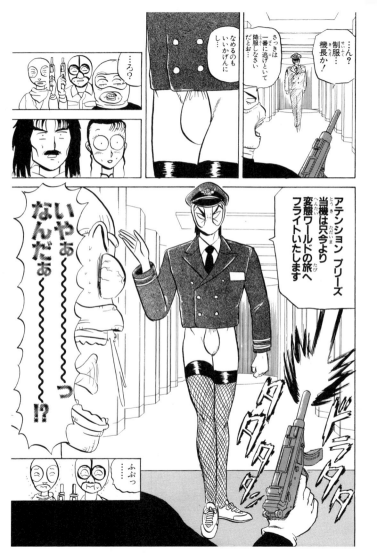

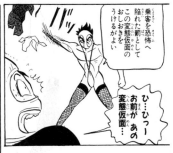

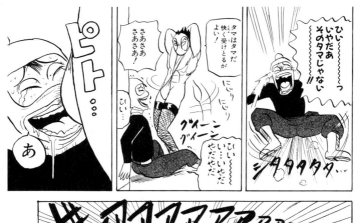

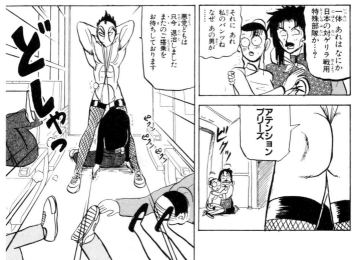

THE ABNORMAL SUPER HERO
HENTAI KAMEN

只今 取調べ中♡
の巻

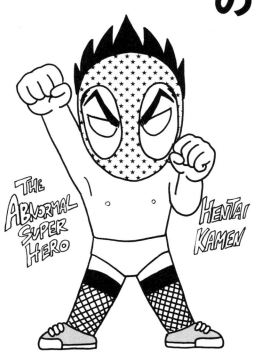

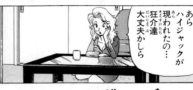

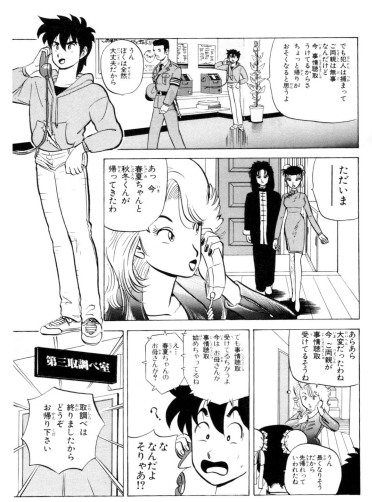

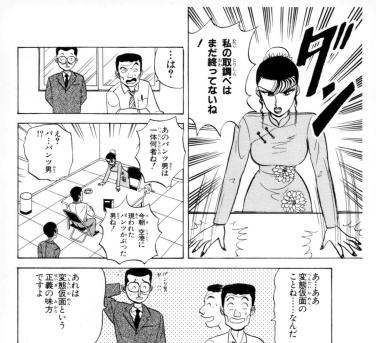
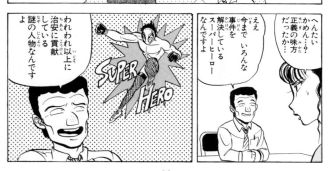

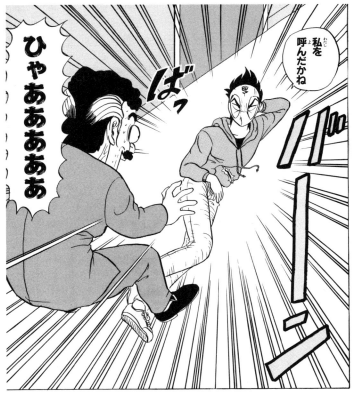

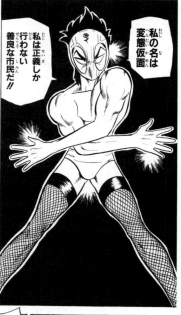

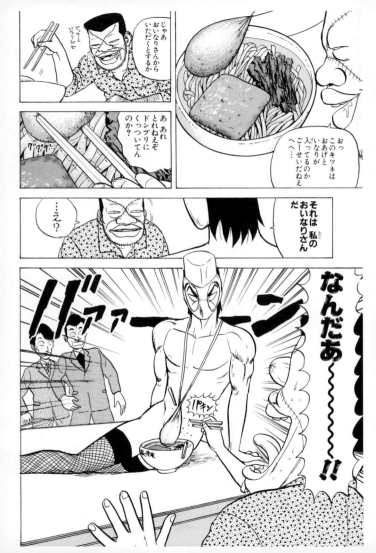

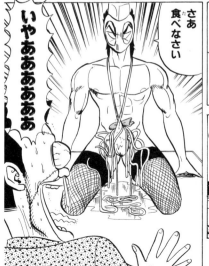

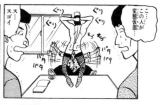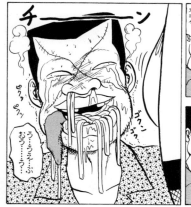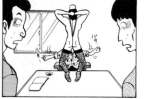

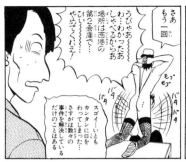

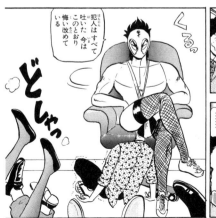

THE ABNORMAL SUPER HERO
HENTAI KAMEN

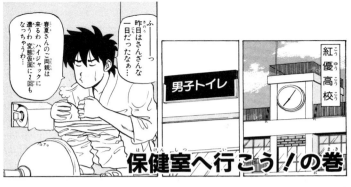

保健室へ行こう！の巻

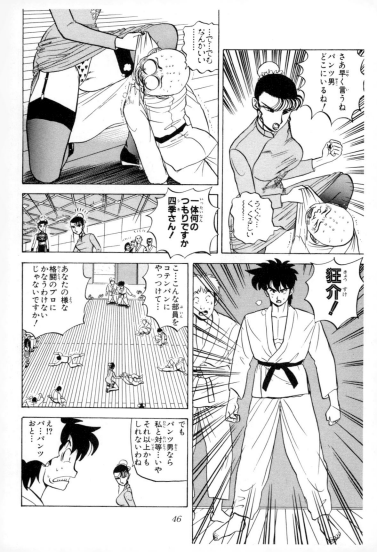

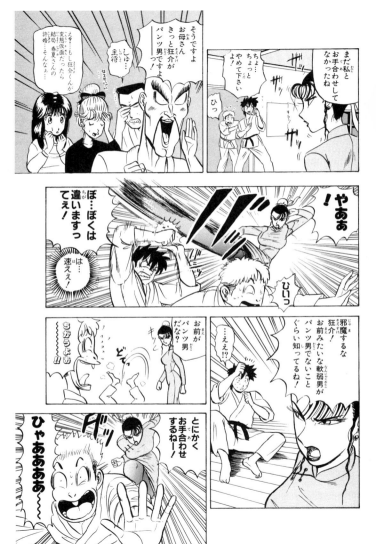

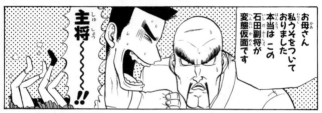

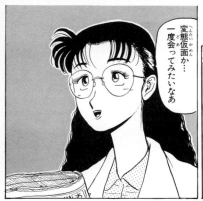

変態仮面か…
一度会ってみたいなあ

変態仮面が
ハイジャックを
やっつける…か

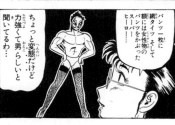

パンツ一枚に網タイツをして顔には女性物のパンティをかぶったヒーロー…

ちょっと変態だけど力強くて男らしいと聞いてるわ…

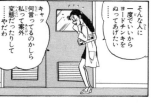

そんな人に一度でいいからヨドチヒキをぬってあげたい

キャッ
何言ってるのかしら
私って案外変態だったりして…やだわ

あら
開いてるわ

誰か
使ってるの
かしら…

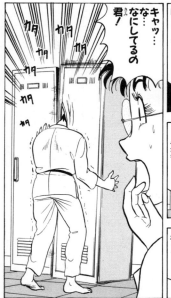

キャッ…
な…なにしてるの
君!

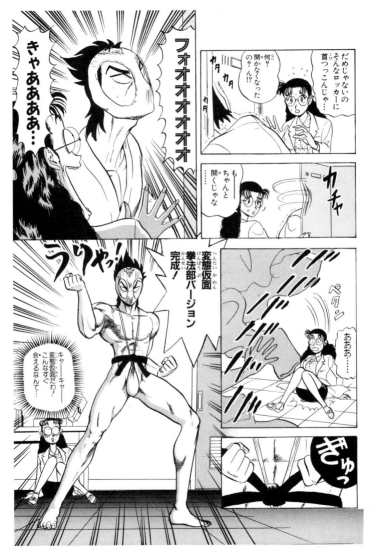

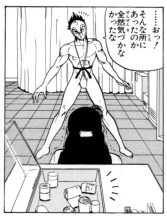

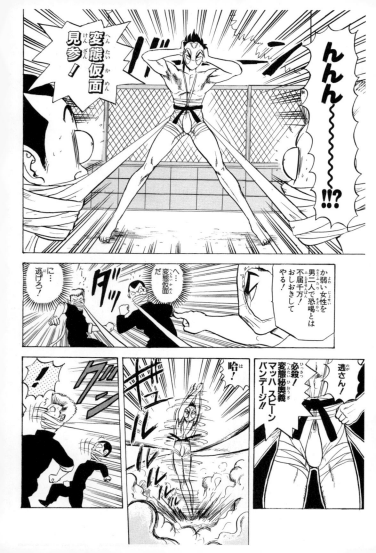

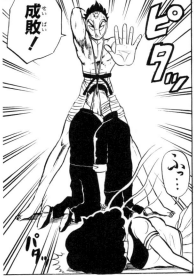

春合宿は温泉で！の巻

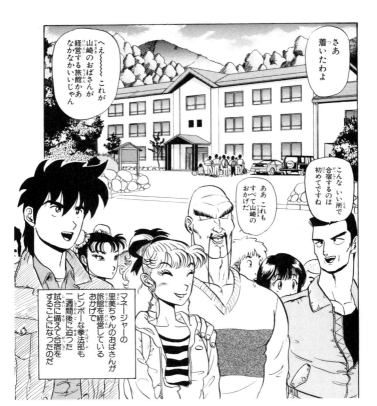

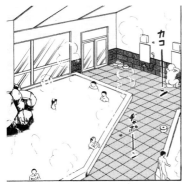

あなたたちだけふとん部屋でいいわね

ごめんなさい

チャポン…

やっぱ温泉て気持ちいいよな～～～っ

ホント合宿に来てまで温泉に入れるなんて思わなかったもんな

これで練習がなかったら最高なんだけどな

あのなぁそれじゃ意味がないだろが！

それにしても春夏さんの両親が来てる時に合宿なんてラッキーだよな

とりあえず許婚だのパンツ男だのややこしい事からやや解放されるわけだし…

しかも愛子ちゃんと共に同じ生活をおくれるなんて

この合宿で愛子ちゃんとの仲ももう少し深まったりなんかじちゃったりして…

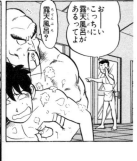

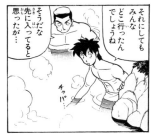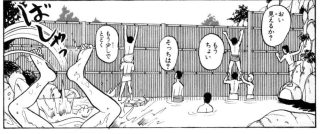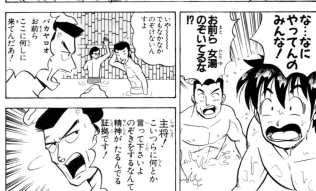

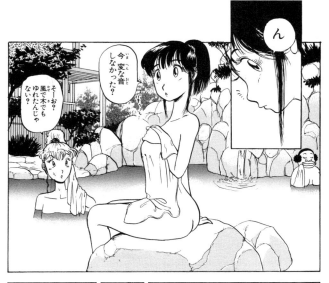

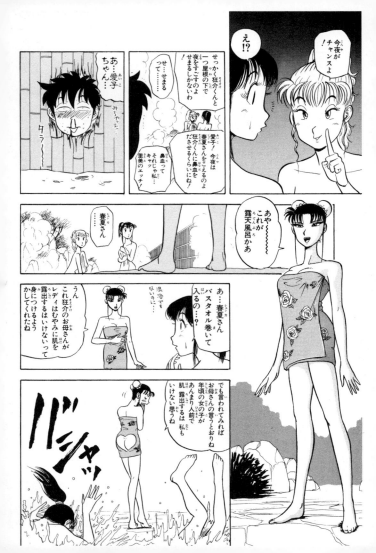

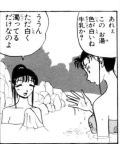
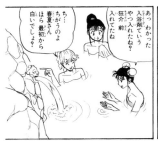
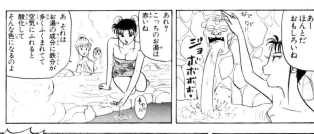
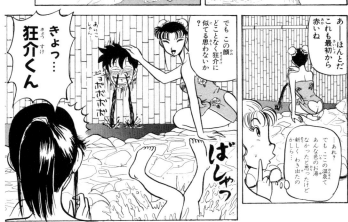

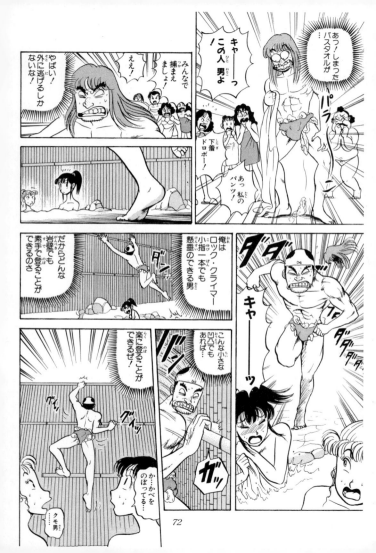

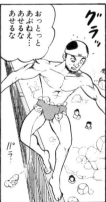

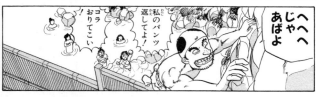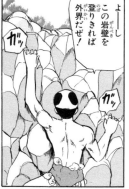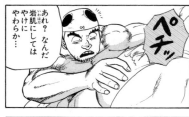

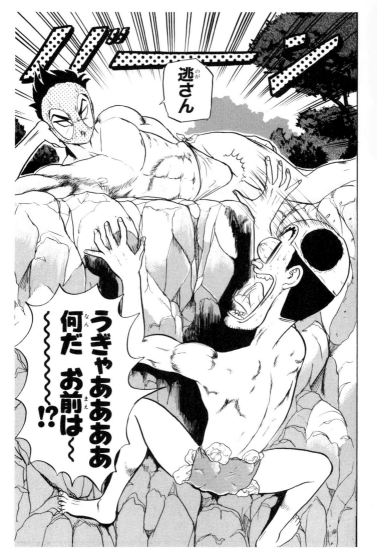

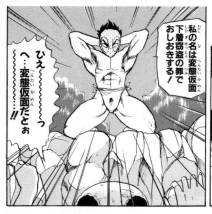

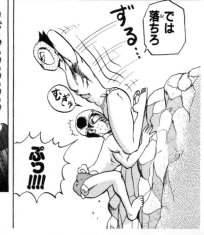

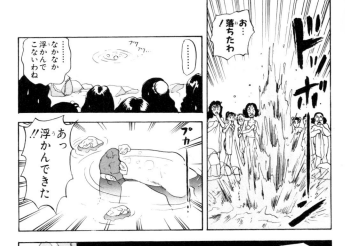

THE ABNORMAL SUPER HERO
HENTAI KAMEN

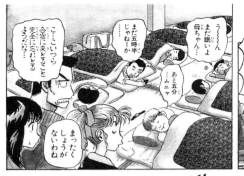

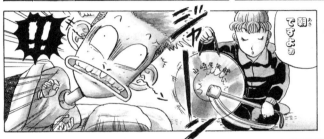

究極の合宿メニュー!の巻

究極の合宿メニュー！の巻

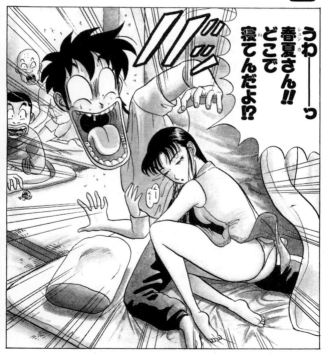

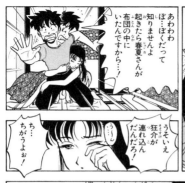

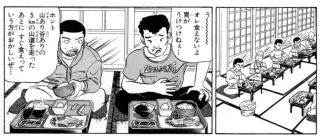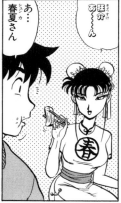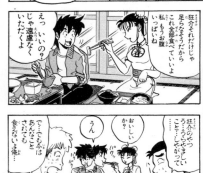

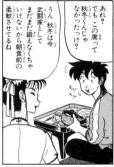

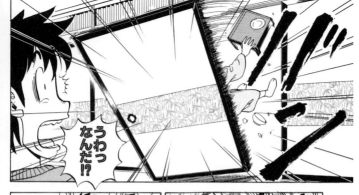

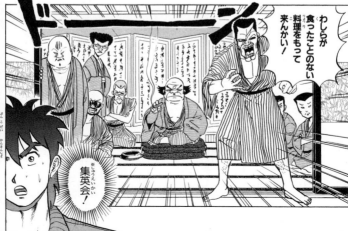

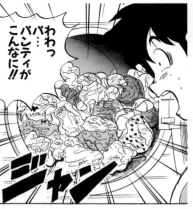

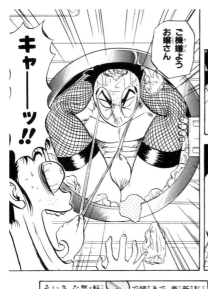

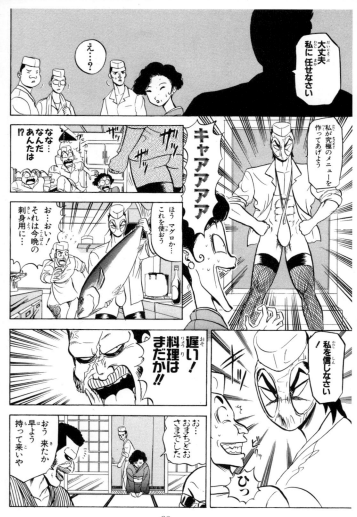

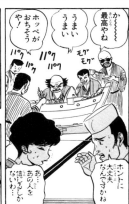

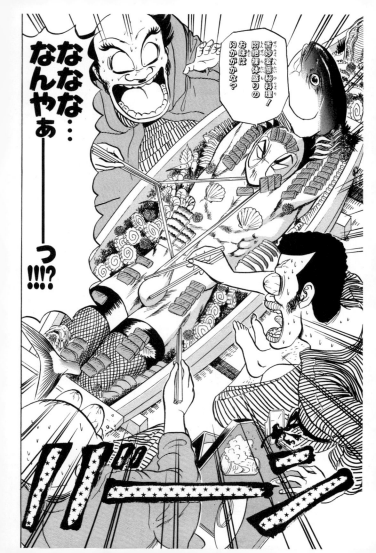

THE ABNORMAL SUPER HERO
HENTAI KAMEN

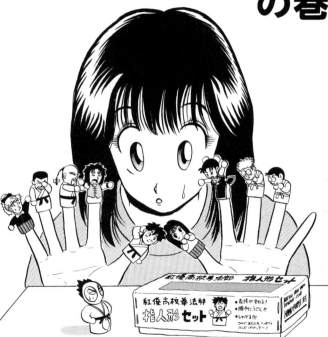

恋の おみくじ大作戦!の巻

みんなまだかしら 旅館を出た時間からかれこれ一時間半たってるのに

この辺は山道でけっこう勾配がきついからね いつもよりペースがおちても不思議じゃないわよ

あ…もうそこまで来てるね

みんなは?

あっ春夏さん

到着！

よし

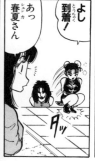

早く来ないかなぁ…狂介くん 私が愛情こめてつくったおにぎり食べてもらうんだ♡

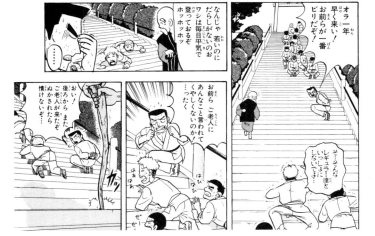

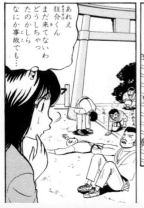

まあ なんにしても 元気になって アイツが チョウシ だからな

一体どうなってるんだ メシを食ったらいきなり元気になって！

狂介くん おいしい？

うん おいしい！中の具だって ぼくの大好きな明太子が入っているんだもん

そっかぁ… このおにぎりは 愛子ちゃんの思いが ぎっしりつまって いるんだね…

え… やだ そんな…

あーっ 気のせいかな このおにぎり とっても甘いぞう 愛子ちゃんの様に スウィートだよ

きょ 狂介くんたら…

あーあ 他のみんなは おかかと梅ぼしなのになあ わざわざ旅館の板さんに 明太子わけてもらって まで作るとは 頭がさがりますよ

も もう 余計なこと いわないでよ 里美…

愛子ちゃん

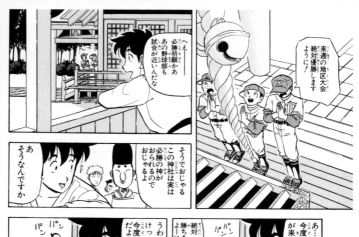

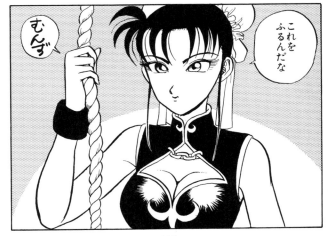

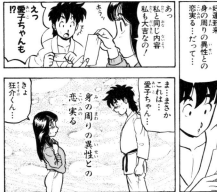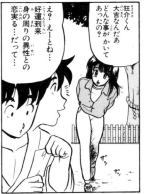

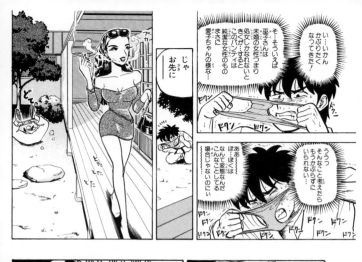

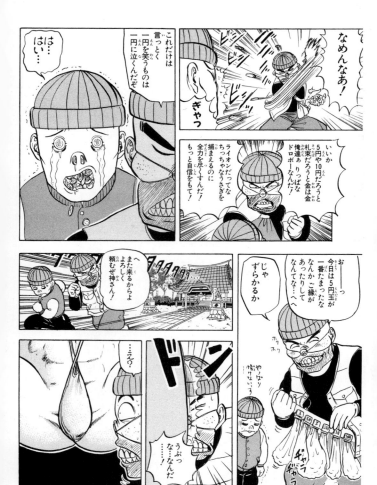

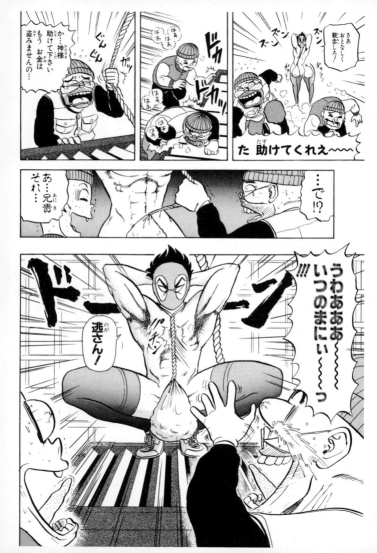

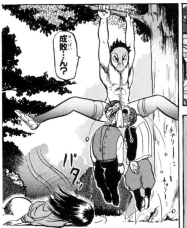

THE ABNORMAL SUPER HERO
HENTAI KAMEN

我が名は天狗丸！の巻

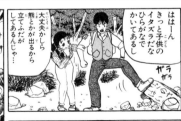
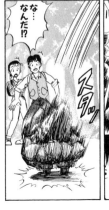

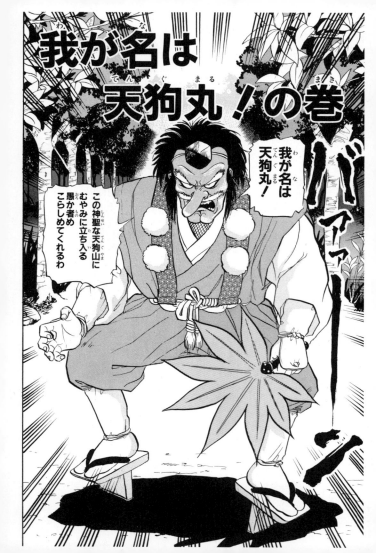

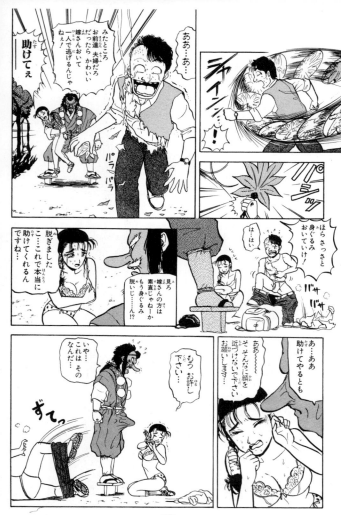

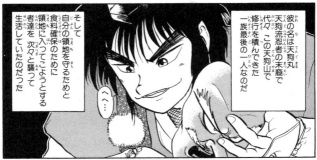

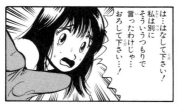
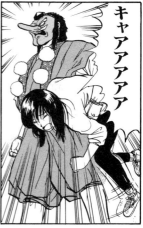
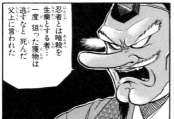

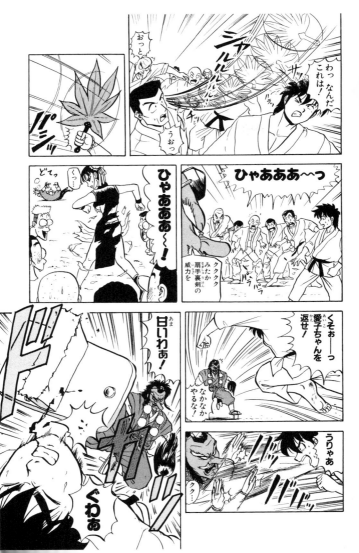

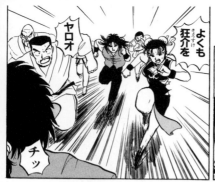

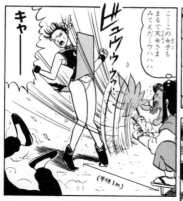

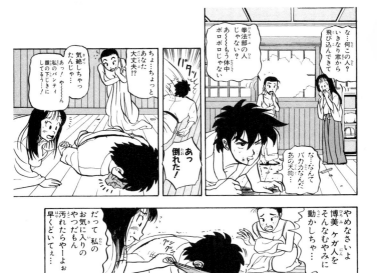
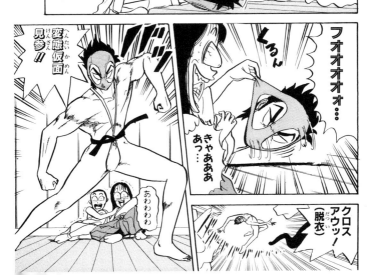

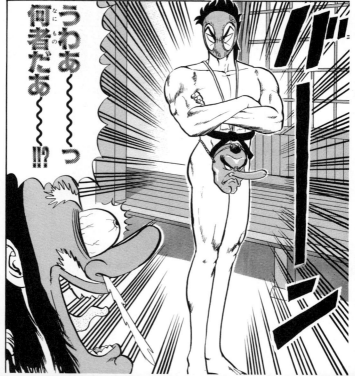

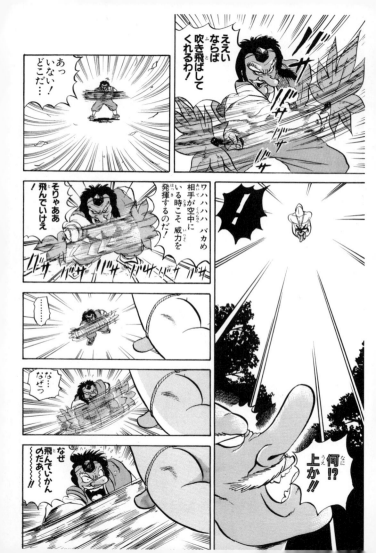

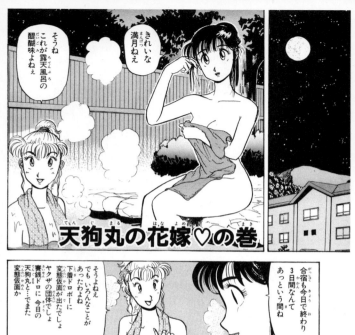

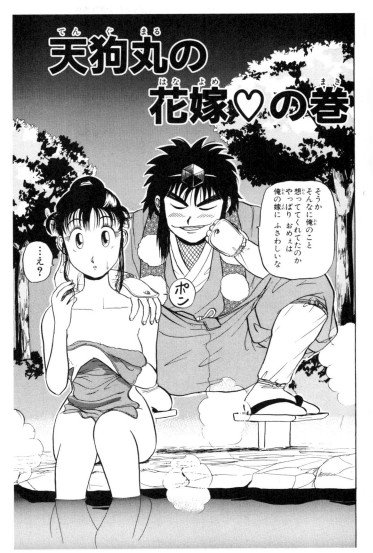

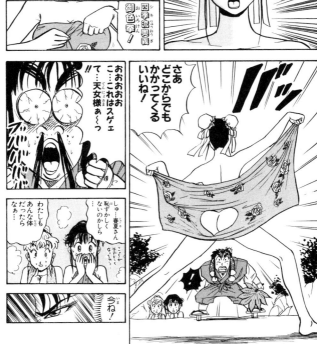

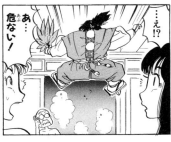
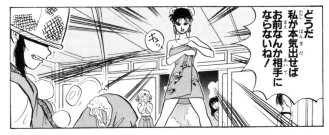

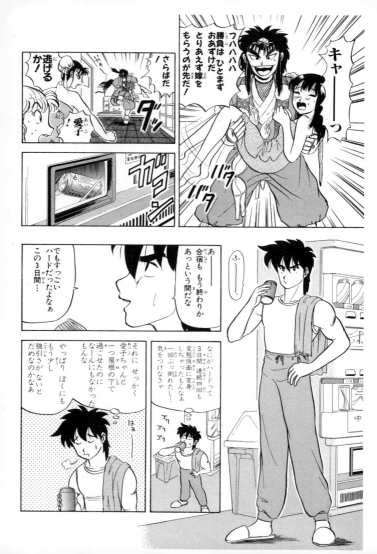

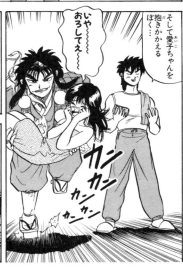

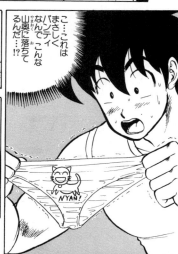

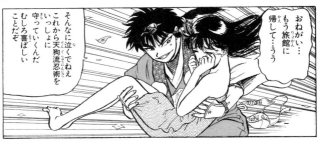

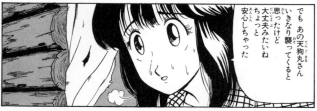

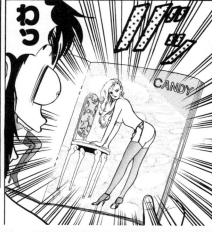

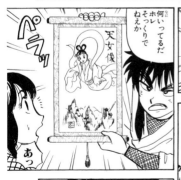
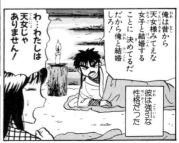

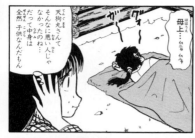

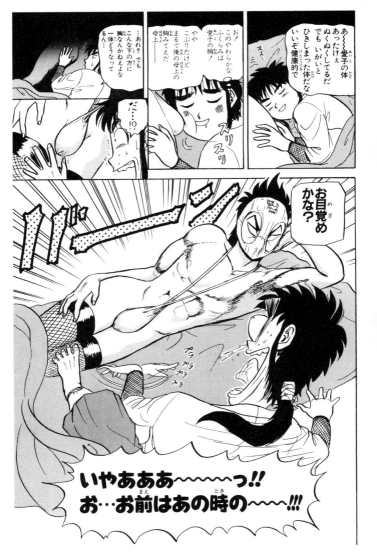

THE ABNORMAL SUPER HERO
HENTAI KAMEN

変態仮面
症候群の巻

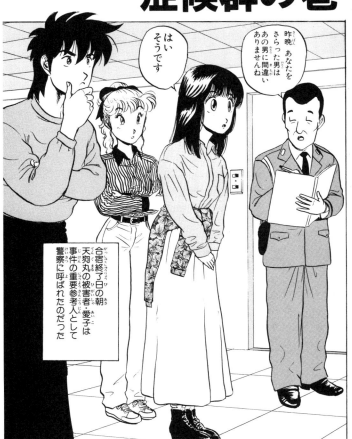

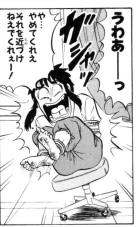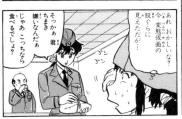

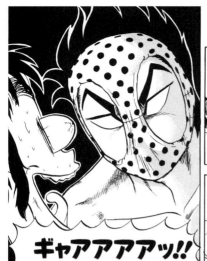

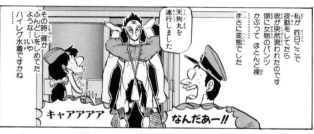

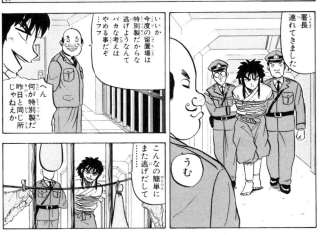

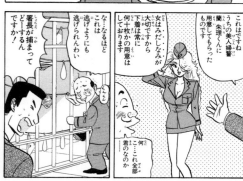

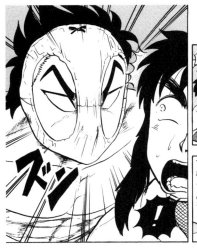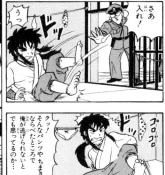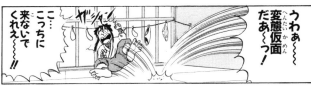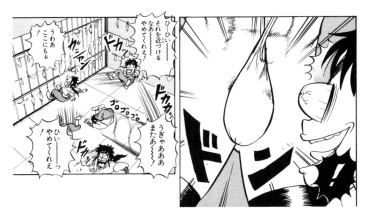

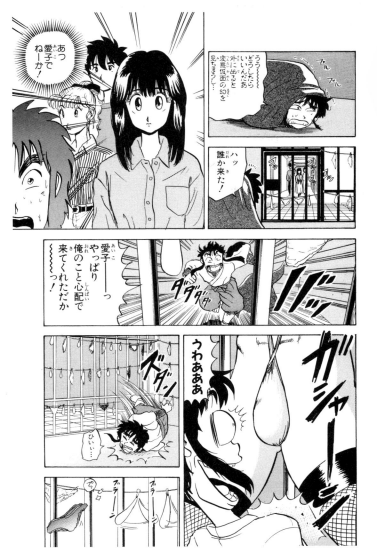

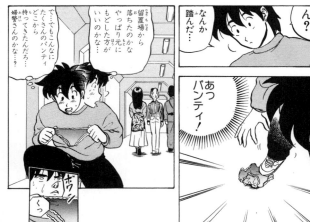

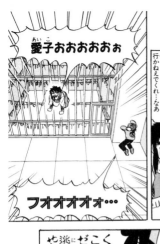

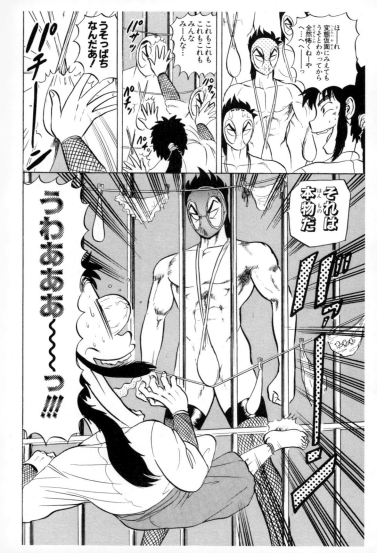

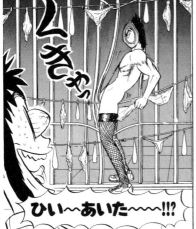

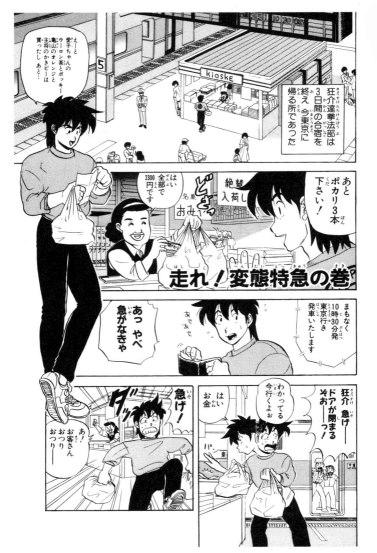

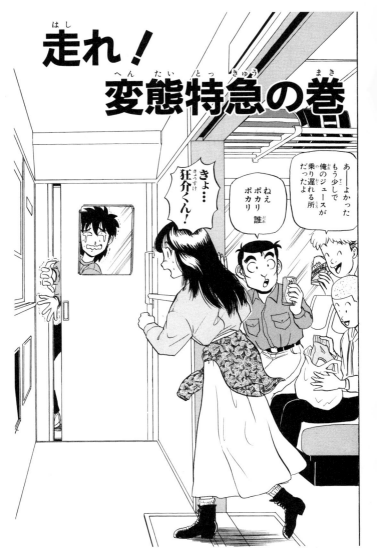

やっぱり愛子ちゃんってやさしいな
ぼくの事気遣ってくれる
愛子ちゃんだけだもん
みんな お菓子に気遣ってさ

だ…だって狂介くんがケガして今度の試合出れなくなったら戦力が半減しちゃうじゃない

それに…大事な人っていればって…
え!?大事な人っ誰だって…

あいつや別に…そんなことケガされてちゃ本人を前にしていえないわ

そうかぁ ぼくは君に愛の手錠をかけられていたんだね
そ…そんな

愛子ぉ 狂介くんの腕の具合どぉ？主将が見てていっ てさぁ

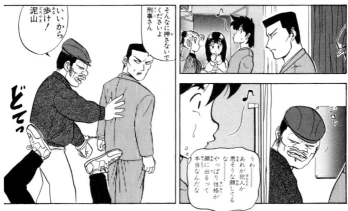

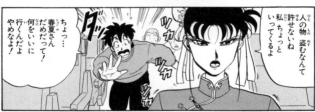

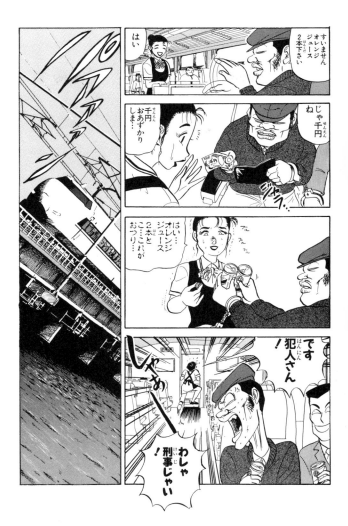

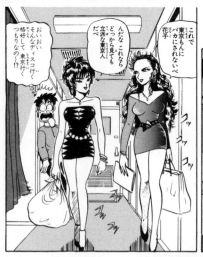

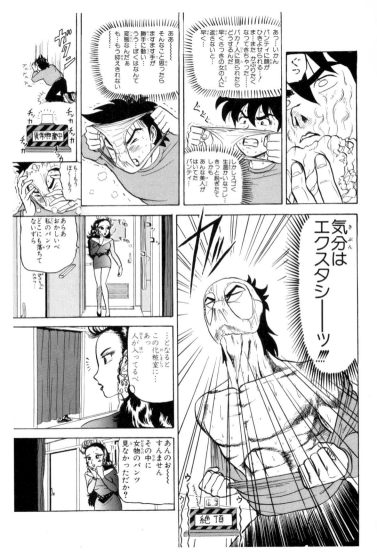

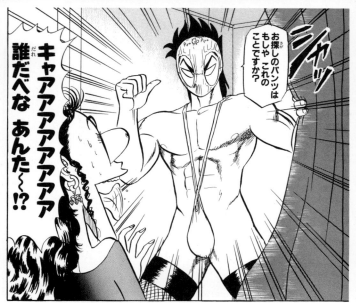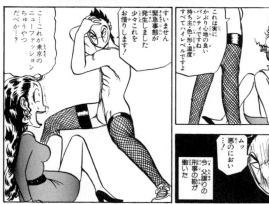

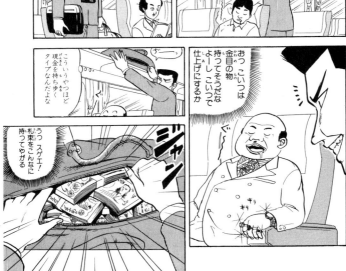

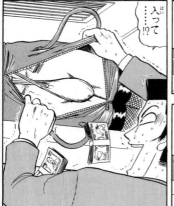

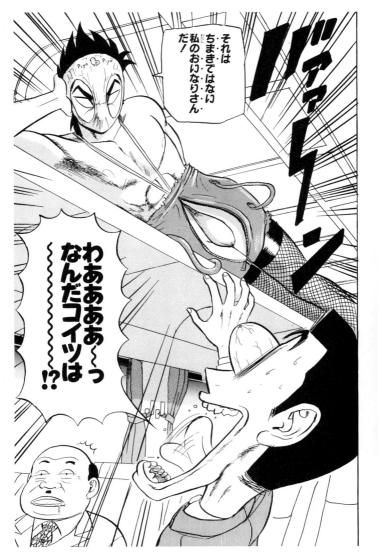

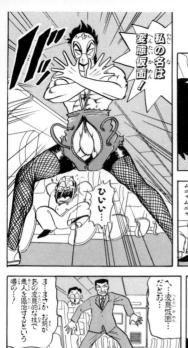

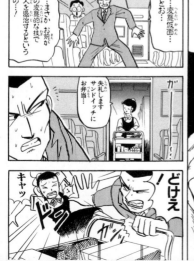
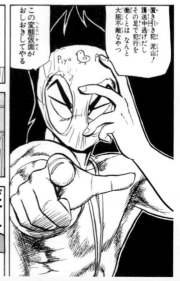

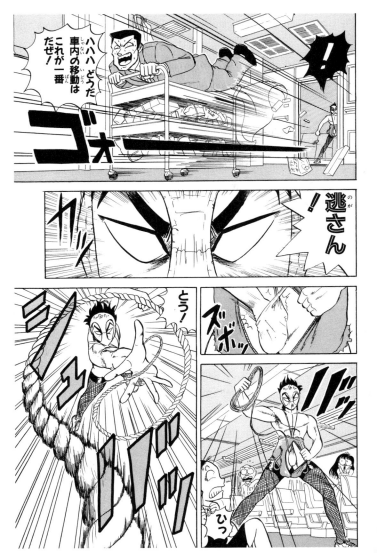

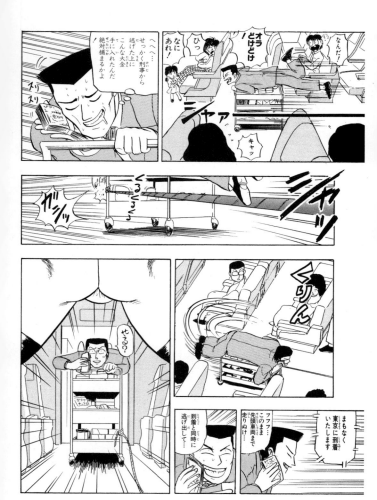

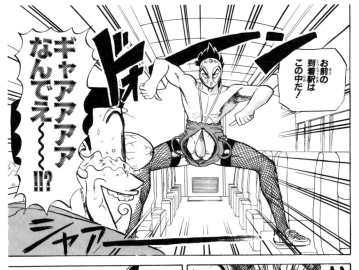
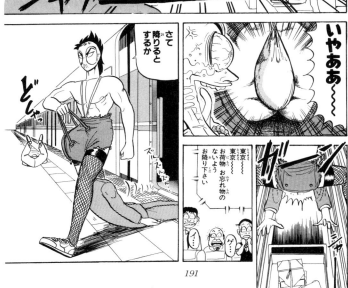

THE ABNORMAL SUPER HERO
HENTAI KAMEN

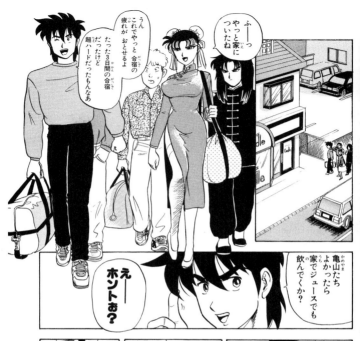

謎の珈琲屋さん！の巻

謎の珈琲屋さん！の巻

あれえ〜〜っ いつの間に 隣に家なんか できたんだぁ!?

本日開店

COFFEE HOUSE Season

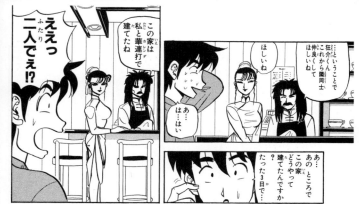

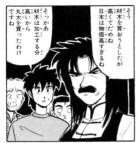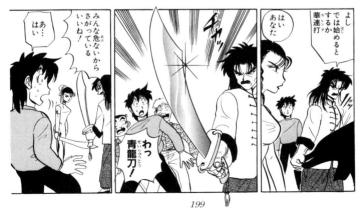

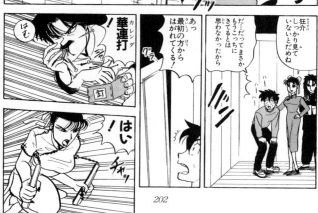

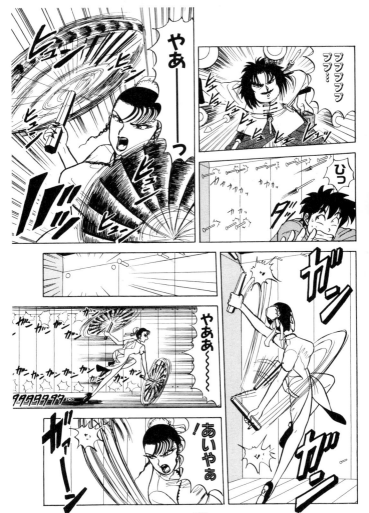

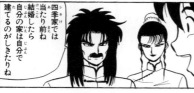

スゴイですよ
今のは5分いや3分も
かかってないですよ
これなら3日で建てたと
言ってたと信じますよ！
四季さんに
こんな特技があったなんて
おどろきました

四季家では
当たり前ね
結婚したら
自分の家は自分で
建てるのがしきたりね

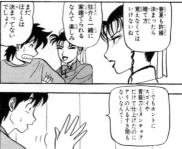

春夏も結婚
決まったら
建て方
覚えなくては
いけないね

狂介と一緒に
家建てられる
なんて
楽しみ

まだぼくとは
決まってないでしょ！

…でもホントに
スゴイや
青龍刀とヌンチャク
だけで仕上げたのに
アリの入るすき間も
ないなんて…

あっ
でもここだけ
すき間がある
そやそんな
そこだけ
できるわけ
ないよな

たすけて～っ

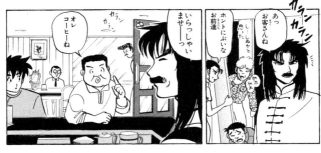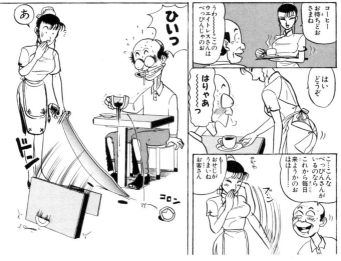

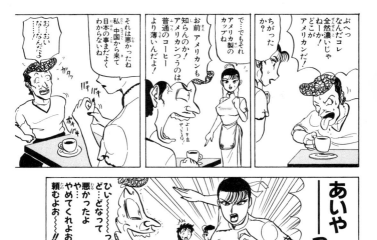
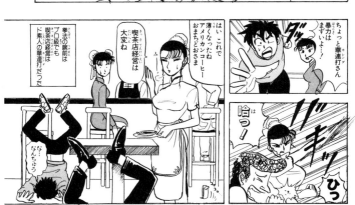

THE ABNORMAL SUPER HERO **HENTAI KAMEN 3**(完)

コミック文庫
特別読切
『究極!!変態仮面』

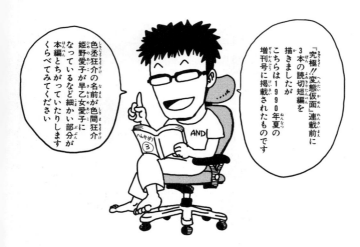

『究極!!変態仮面』連載前に3本の読切短編を描きましたがこちらは1990年夏の増刊号に掲載されたものです

色丞狂介の名前が色間狂介姫野愛子が早乙女愛子になっているなど細かい部分が本編とちがっていたりしますくらべてみてください

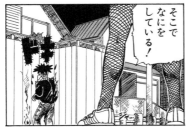

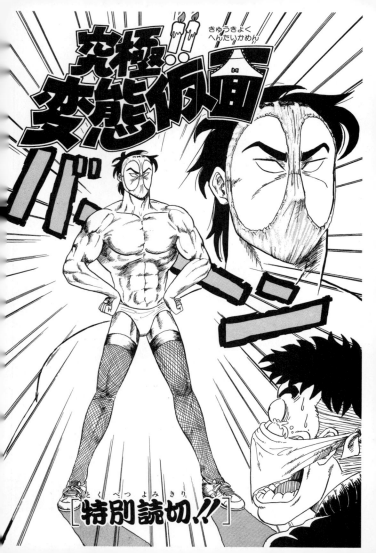

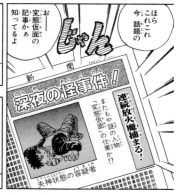

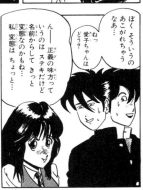

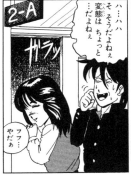

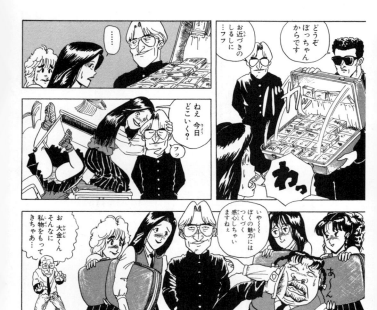
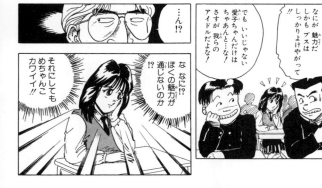

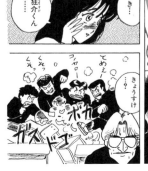

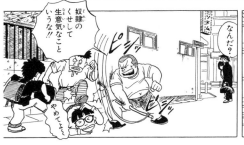

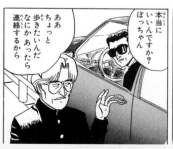

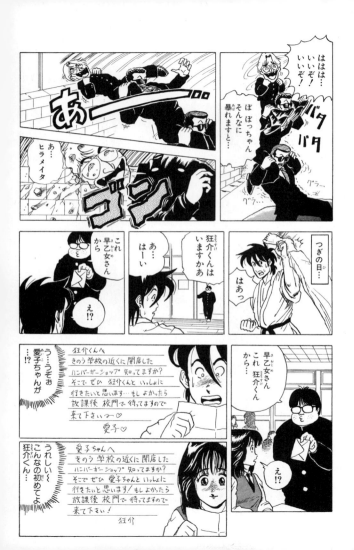

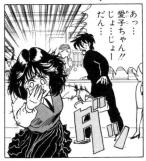

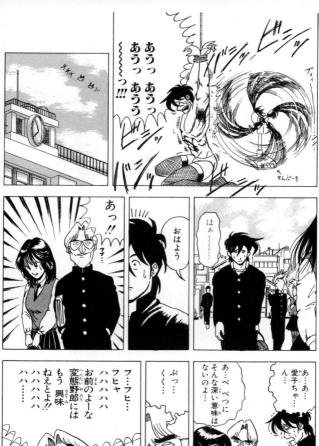

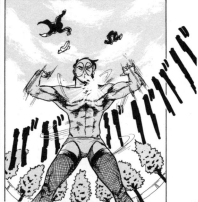

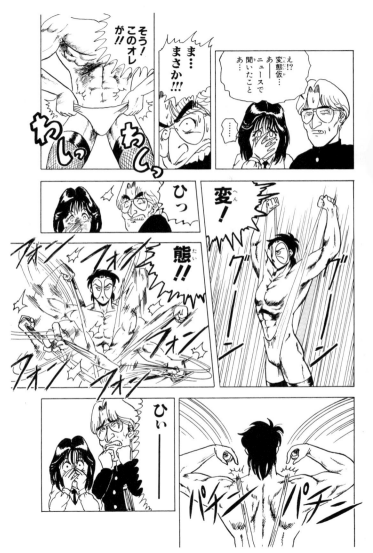

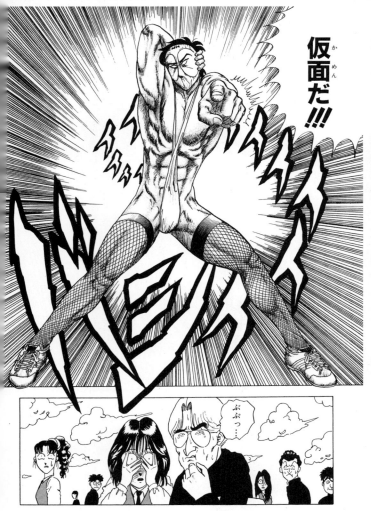

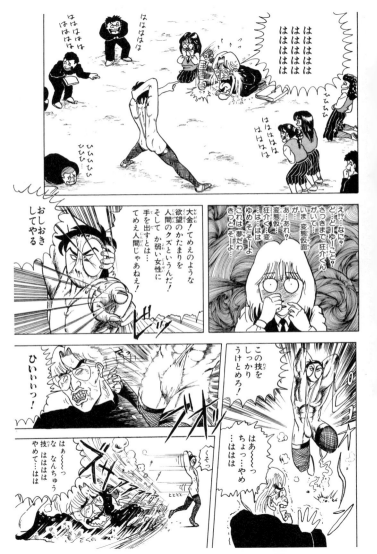

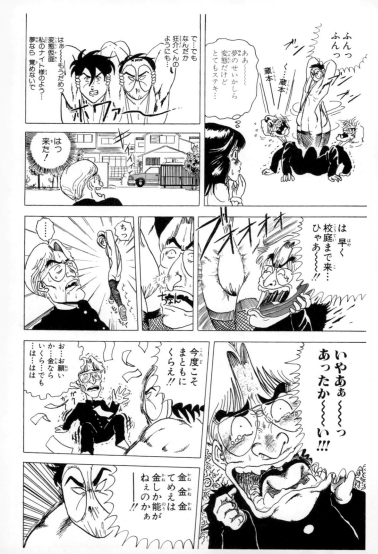

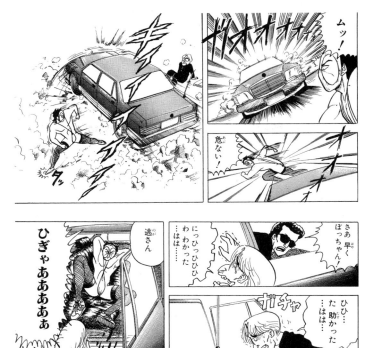

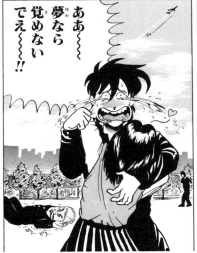

究極!!変態仮面(完)

コミック文庫
特別読切
『CATMAN』

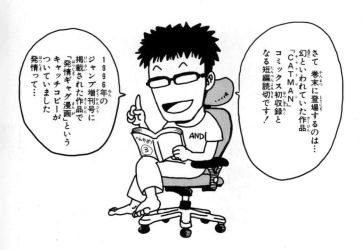

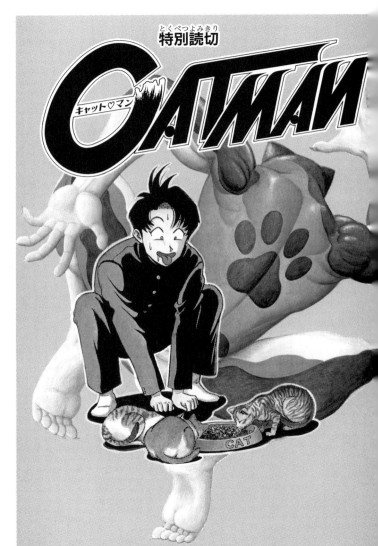

猫族！

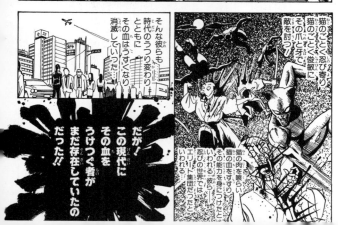

猫のごとく忍び寄り
猫のごとく俊敏に
その爪と牙で
敵を討つ！

猫の肉を喰らい
猫の血をすすり
猫の能力を身につけたと
いわれる彼らは
忍びの世界では
エリート集団だったと
いわれる

そんな彼らも
時代のうつり変わり
とともに
その血はうすくなり
消滅していった…

だが！
この現代に
その血を
うけつぐ者が
まだ存在していたの
だった!!

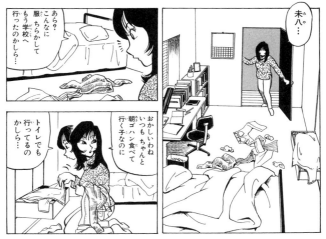

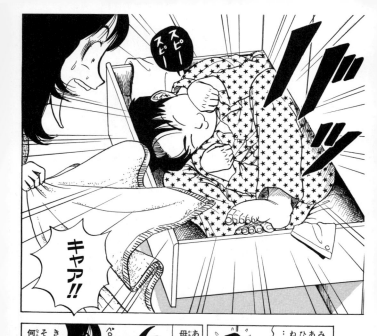
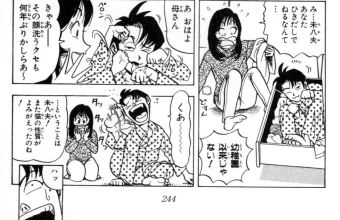

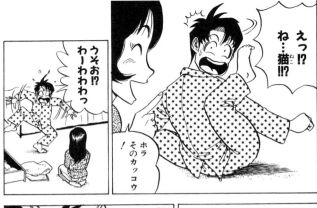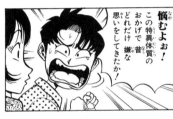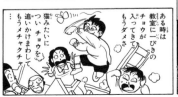

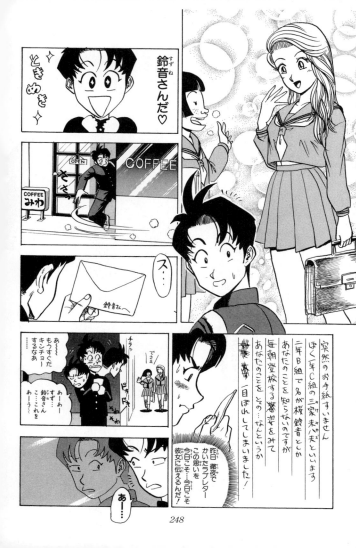

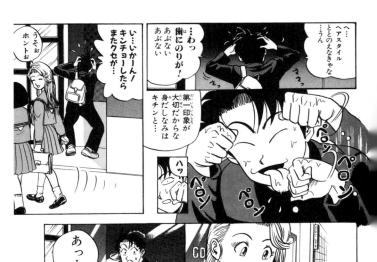
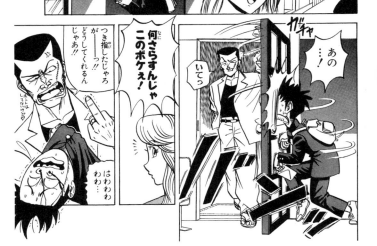

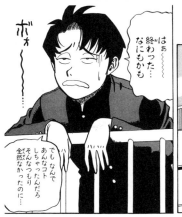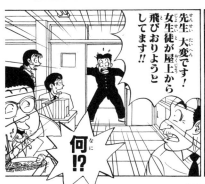

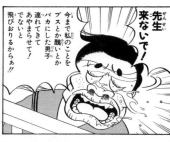

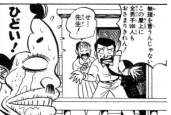

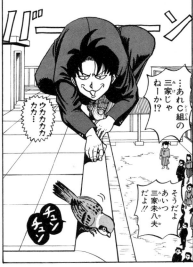
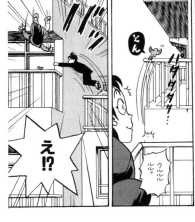

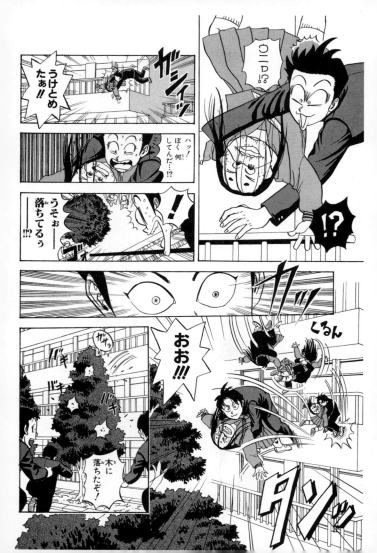

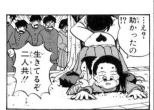
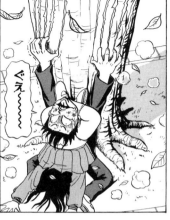

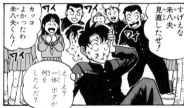

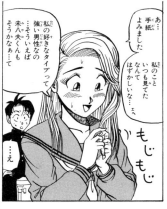
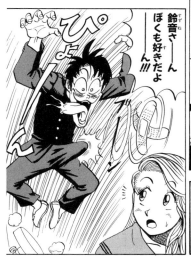

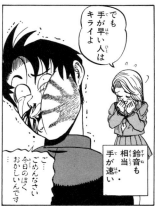

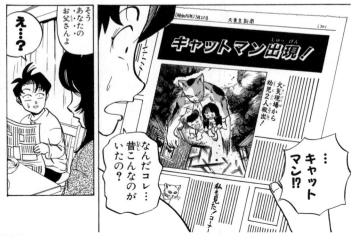

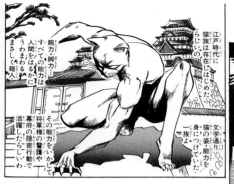

この書はお父さんが代々受けついできた猫族の書なの

江戸時代に猫族は存在しはじめたらしいの

文字通り猫の姿・能力を身につけていた一族…

腕力・脚力・すべての能力は人間をはるかにうわまわる超人

その能力をいかして将軍様の警護や幕府の隠密行動で活躍したらしいわ

また猫族は精力絶倫といわれ徳川五代将軍綱吉はなかなか子宝に恵まれなかったために

そのつめのアカを煎じて精力増強剤として用いたという話まであるぐらい…

…やだっお父さんのこと思い出しちゃったじゃない♡

はずかしっ

それは未八夫の知らない所で変身してるからよ

へんしん？

発情期を迎えし猫族の血をひく者またたび食せば猫族に変化すべし…と書いてあるわ

またたび

……？

〈またたび〉山地に自生するつる性落葉低木直方体状の実は食用・薬用また猫の好物として有名である

そ…そんなのうそだよ！

だってお父さんが猫の姿になってるなんてぼく見たことないしさ…

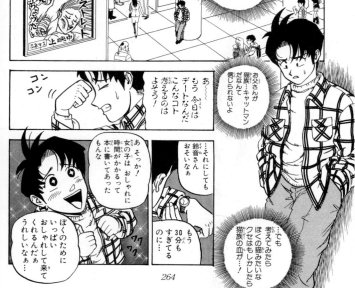

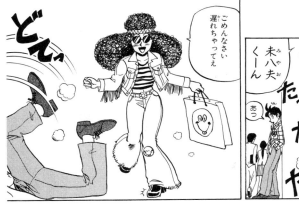

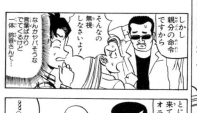

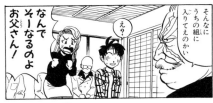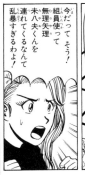

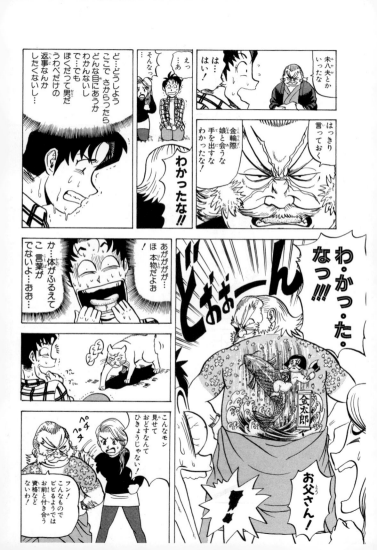

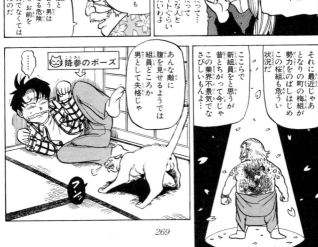

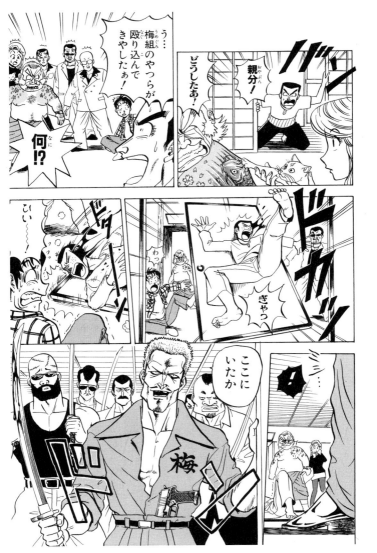

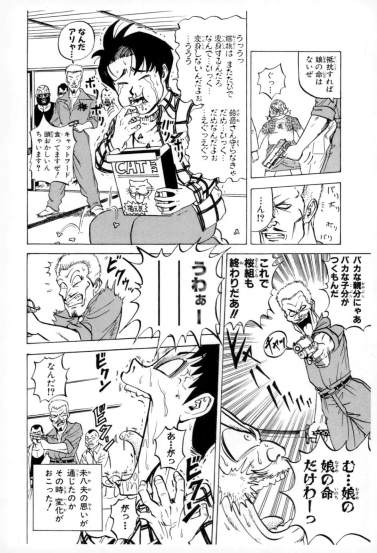

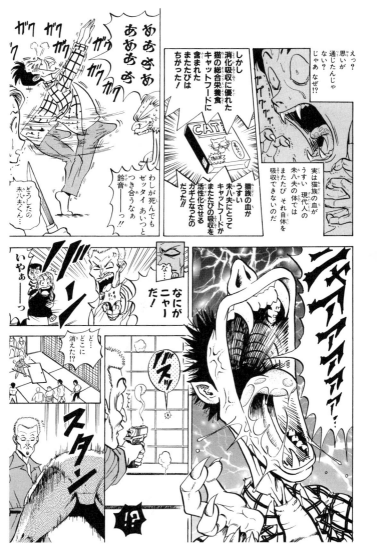

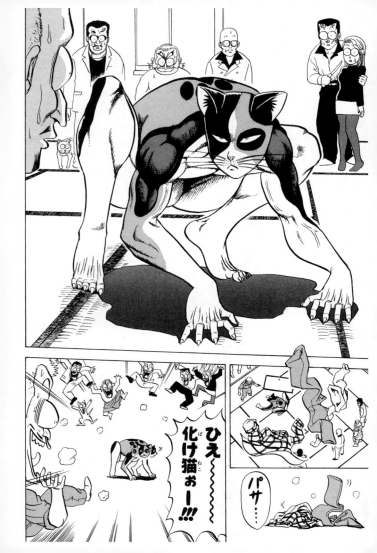

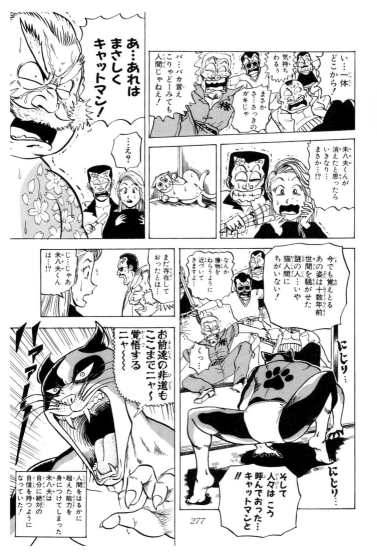

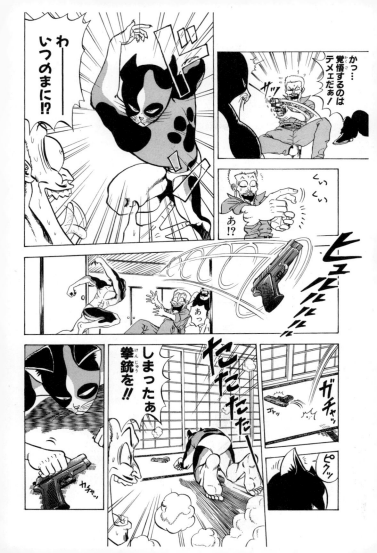

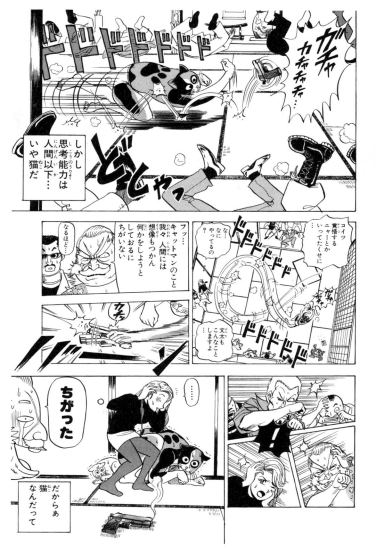

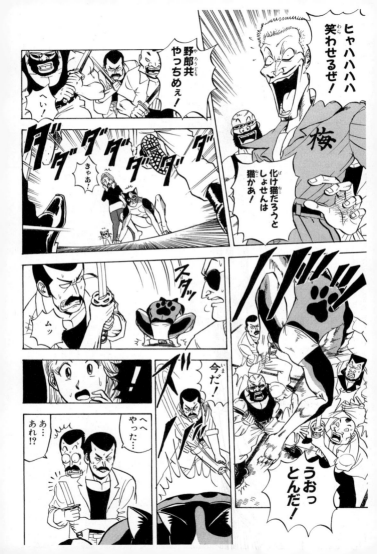

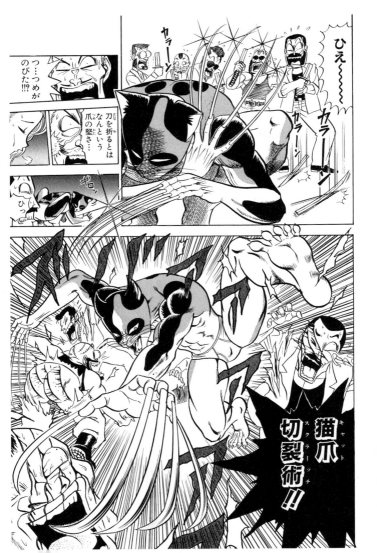

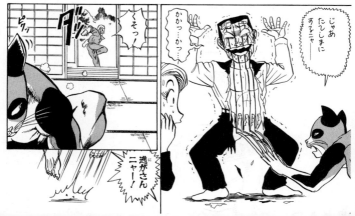

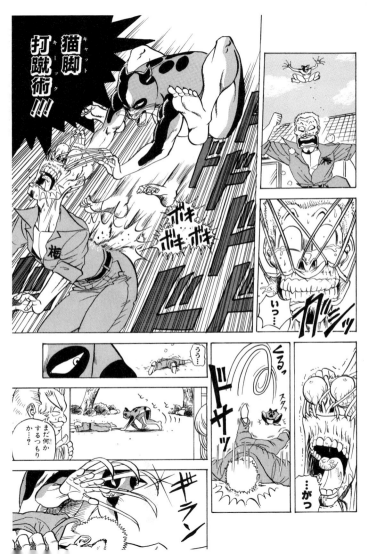

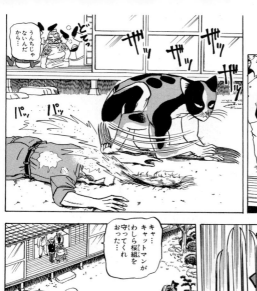

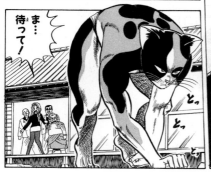

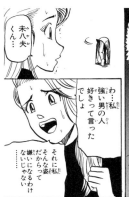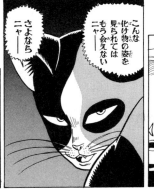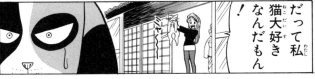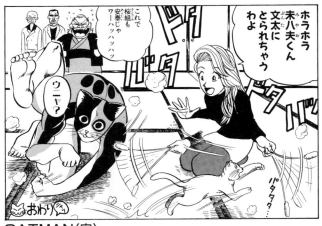

★収録作品は週刊少年ジャンプ1990年サマースペシャル、1993年19号～30号、1996年スプリングスペシャルに掲載されました。

（この作品は、ジャンプ・コミックスとして1993年5月、11月、1994年1月に集英社より刊行された。）

集英社文庫〈コミック版〉3月新刊 大好評発売中

魔人探偵脳噛ネウロ 5 6 〈全12巻〉
松井優征

究極の『謎』を求めて人間界にやってきた魔人・脳噛ネウロ。女子高生・桂木弥子を探偵に仕立て上げながら、あらゆる『謎』を喰い尽くす!!

CRAZY FOR YOU 3 〈全3巻〉
椎名軽穂

男子とは無縁だった女子高生の幸は、合コンで出会ったユキを好きになってしまい!? 恋と友情の間で揺れ動く、青春ラブストーリー。

下弦の月 上下 〈全2巻〉
矢沢あい

街中でギターを弾くアダムと運命的に出会った美月。全てを捨てて彼について行こうと決めるが…!? ミステリアス・ラヴァーソウル。

コミック文庫HP
http://comic-bunko.
shueisha.co.jp/

集英社文庫(コミック版)

THE ABNORMAL SUPER HERO HENTAI KAMEN 3

2009年9月23日	第1刷
2013年3月24日	第5刷

定価はカバーに表示してあります。

著者	あんど慶周
発行者	茨木政彦
発行所	株式会社 集英社

東京都千代田区一ツ橋2−5−10
〒101-8050

電話　03(3230)6251(編集部)
　　　03(3230)6393(販売部)
　　　03(3230)6080(読者係)

印刷	株式会社 美松堂 中央精版印刷株式会社

表紙フォーマットデザイン　アリヤマデザインストア　　マークデザイン　居山浩二

本書の一部あるいは全部を無断で複写複製することは、法律で認められた場合を除き、著作権の侵害となります。また、業者など、読者本人以外による本書のデジタル化は、いかなる場合でも一切認められませんのでご注意下さい。

造本には十分注意しておりますが、乱丁・落丁(本のページ順序の間違いや抜け落ち)の場合はお取り替え致します。購入された書店名を明記して小社読者係宛にお送り下さい。送料は小社負担でお取り替え致します。但し、古書店で購入したものについてはお取り替え出来ません。

© Keisyū Ando　2009　　　　　　　　　　　Printed in Japan

ISBN978-4-08-619018-3 C0179